少儿国画

（山水篇）

中石题

海淀名师系列

少儿国画（山水篇）

马宝霞　　　主　编
王轶青　杨金川　副主编

电子工业出版社

Publishing House of Electronics Industry

北京·BEIJING

图书在版编目（CIP）数据

少儿国画. 山水篇 / 马宝霞主编 . 一北京：电子工业出版社，2021.2

（海淀名师系列）

ISBN 978-7-121-40611-9

Ⅰ . ①少…　Ⅱ . ①马…　Ⅲ . ①山水画－国画技法－少儿读物　Ⅳ . ① J212-49

中国版本图书馆 CIP 数据核字（2021）第 033606 号

责任编辑：徐云鹏

文字编辑：赵　岚

印　　刷：中国电影出版社印刷厂

装　　订：中国电影出版社印刷厂

出版发行：电子工业出版社

　　　　　北京市海淀区万寿路 173 信箱　　邮编　100036

开　　本：850×1168　1/16　印张：5　　字数：96 千字

版　　次：2021 年 2 月第 1 版

印　　次：2021 年 2 月第 1 次印刷

定　　价：43.60 元

　　凡所购买电子工业出版社图书有缺损问题，请向购买书店调换。若书店售缺，请与本社发行部联系，联系及邮购电话：(010) 88254888，88258888。

　　质量投诉请发邮件至 zlts@phei.com.cn，盗版侵权举报请发邮件至 dbqq@phei.com.cn。

　　本书咨询联系方式：(010) 88254442，(010) 88254521。

作者简介

马宝霞

北京服装学院教师，中国美术家协会会员，中国女画家协会会员，北京女美术家联谊会画家。代表作有《山水印象系列》《清秋》等。

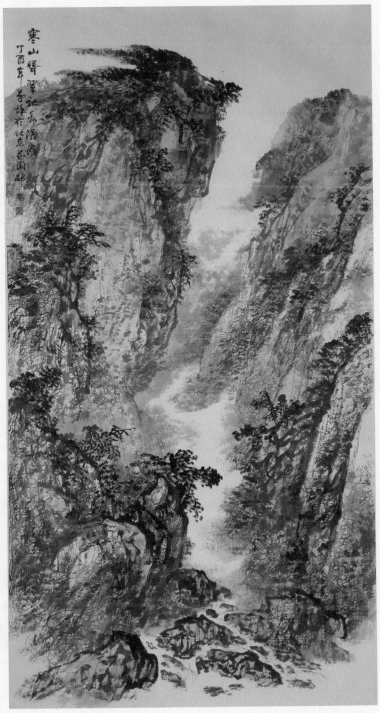

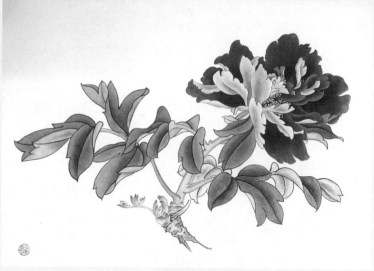

王轶青

北京市海淀区一线美术教师，艺术教研组组长，海淀区名师工作站成员，海淀区区级骨干教师。在教学中组织学生开展丰富多彩的社团活动，开办国画山水社、剪纸社、烙画社等。致力于传播祖国传统文化，为学生搭建成长的平台。

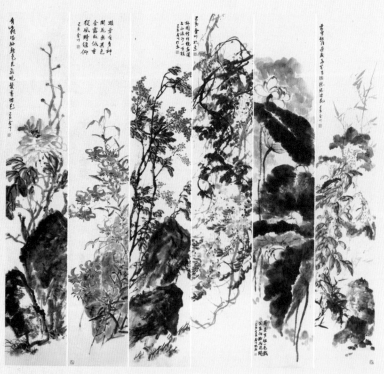

杨金川

中关村画院院长、副教授，1998 年毕业于首都师范大学美术学院国画系。2016 年获"首都市民学习之星"称号。

序 言

中国画是中国传统的绘画，饱含中国的传统文化精神，如哲学思想、艺术精神等。学习中国画，对中国人而言，是天经地义的事情，无论是作为爱好，还是作为专业。学习中国画，过去靠拜师授业，临摹传习，现在学习途径则更多，家庭、学校、校外机构、网络平台，只要有心有志，皆能沉潜学习，且学有所获。

在中国画的学习中，教材是不应该缺少的。在中国教育界，对教材的看重也是一种传统。古代学习中国画时，老师会提供课徒画稿，供学生临习。而最具有教材意味，也影响最大者，当属沈心友等人编撰的《介子园画传》。

当然，不同的教材具有不同的适应性。马宝霞等老师编写的这本书适应的对象主要是少年儿童。分类方式的讲究是这本书的主要特色。这本书首先做的是一种基础的铺垫，也就是让孩子认识什么是中国画，了解画中国画的工具和基本方

尹少淳

首都师范大学教授、博士生导师。中国美术家协会少儿美术艺术委员会主任、教育部国家美术课程标准研制（修订）课题组组长、教育部艺术教育委员会委员、教育部国家基础教育课程教材专家工作委员会委员。

法；其次给出大的分类，瓜果蔬菜、自然植物、动物世界等；再次给出更为具体的分类，比如樱桃、葡萄、西瓜、梅花、兰花、竹子、麻雀、蝴蝶、金鱼等；最后将上面的内容组合成为有意义的画面，达到一种特殊的表现目的。这种结构方式类似于《介子园画传》，用现代话语说，就是从整体到局部，再从局部回到整体。

　　本书给每一个物品都提供了画法步骤和学习要领，从而使得这本书变得更有示范性和可操作性。

　　期待这本书能够给少年儿童学习中国画提供更多的方便和帮助，从而让更多的少年儿童体验中国画、学习中国画，根植中国文化，建立文化自信。

<div align="right">

尹少淳

2020 年 2 月 17 日

</div>

前　言

　　山水画在中国传统文化中绚丽绽放，是自然与人的完美结合。山水画不仅描绘自然景物，还可以创造心境，将胸臆情怀孕育于四时云雨风晴之中，实现乐山乐水之情怀。写意山水画讲究"笔墨情趣""畅神""直抒胸臆"，似与不似之间求神似。对于少儿和初学者来说，如何学习山水画是一件值得思考和研究的事情。如果说山水画对于儿童来说过于抽象和复杂，那么自然中的山和水是否更具有吸引力呢？玩耍是儿童的天性，在自然界的山水之间玩耍更让孩子乐此不疲，让我们陪伴孩子将自然界中的山水变成一幅山水画，实现寓教于乐的完美结合。

　　我们从少儿的感知出发，归纳总结了一套适合他们学习山水画的方法。本书首先对自然景物寻其规律，抓其特点，进行概括、归纳，目的是将看到的形象简单化。其次通过"儿童绘画语言"表现出来，让初学者能够按步骤完成绘画，从传统入手，结合现代表现手法来引导绘画。他们眼中的树木山石、花鸟鱼虫或许比我们看到的更夸张，应鼓励他们大胆、耐心地将体验到的快乐渗透到绘画学习中去，从而逐渐提高审美表现能力。"法之极，又归于无法"，在这个阶段以国画情趣为主，培养孩子对中国传统文化的热爱以及对绘画的兴趣，不追求形似，不限制孩子的情感表达。随着孩子的成长，再逐步进行系统的学习，从而不断提高基本技能，进一步掌握山水画技法。

　　本书旨在引导家长在陪伴中和孩子一起体验中国画，读懂孩子的心灵、开拓其大脑思维，激发孩子对中国画的兴趣。让孩子在专业技法学习中体验笔墨情趣，在水墨

游戏间呈现艺术作品，在普及美术素养教育中弘扬中国传统文化。作为家长、陪伴者的我们又该怎样做呢？如同我们在教刚出生的孩子学说话一般，先把复杂的句子或事情用最简单的儿童语言表达出来，要鼓励孩子大胆尝试，再慢慢引导，让孩子通过自己的视角来感受"自然景物"，并用"绘画语言"表达出来。父母是孩子成长过程中的领路人、朋友，当孩子无助时，您的陪伴尤为重要。英国美术教育家里德（H.Read）认为儿童生来具有艺术潜能，并主张通过美术教育促进儿童人格的发展，幸福感也会随着孩子性格的完善而增长。一个孩子是否幸福，在很大程度上取决于她的成长环境，尤其是父母对其需求的解读，我认为还应该加上对其的陪伴引导。在此引用罗恩菲德在《你的孩子和他的艺术》中的一段话："对孩子而言，艺术的意义何在？在我们的教育体系中，一切都以学习为主——主要是指获取知识类的学习。但我们同样很清楚，仅有知识并不能给人带来快乐；片面强调知识的教育忽视了孩子们为更好地适应这个社会所必需的那些重要特质。对童年时期就接触过艺术创作的孩子而言，艺术很可能意味着一个快乐且适应性强的个体与一个知识丰富却身心失衡、无法适应周围环境的个体之间的差异。对孩子而言，艺术是平衡智力与情感的必要元素，它是孩子的好伙伴。无论何时遇到烦心事，孩子都会自然而然地求助于这位伙伴；甚至，每当语言变得苍白无力时，孩子都会下意识地求助于这位好朋友。"

让少儿国画系列图书成为陪伴孩子成长的好朋友吧！

目 录

初识国画山水

1. 山水画的分类

　　山水画分类：从画法、用墨和用色上可以将山水画分为：青绿山水、金碧山水、浅绛山水和水墨山水等。

水墨山水

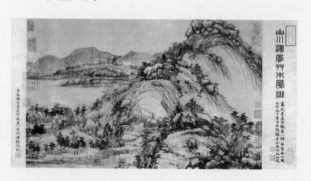

《富春山居图·剩山卷》黄公望　元代

青绿山水

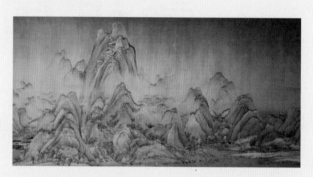

《千里江山图》局部　王希孟　北宋

浅绛山水

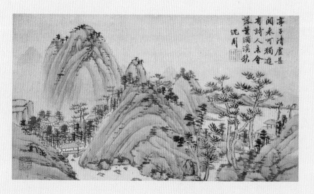

《秋山读书》沈周　明代

金碧山水

《明皇幸蜀图》李昭道　唐代

2. 山水画中的语言

　　山水画中的线语言：用笔讲究骨力，（用笔要干、行笔有力）屋漏痕锥画沙。用墨上，不同的景物有浓淡需求。勾（草树、山石、云水、屋舍等）、皴（披麻皴、斧劈皴、乱云皴等）、点、染是基本技法。

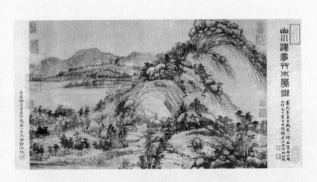

《富春山居图·剩山卷》黄公望　披麻皴　元代

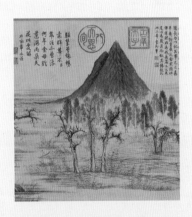

《鹊华秋色图》赵孟頫　荷叶皴　元代

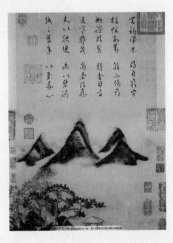

《春山瑞松图》米芾　米点皴　宋代

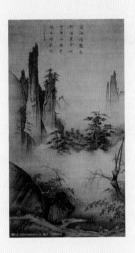

《踏歌图》马远　斧劈皴　南宋

山水画中的点语言：利索、饱满、（用笔水要干湿适中）浓淡变化可相对随意。

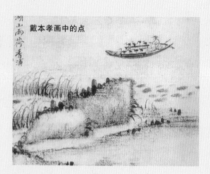

山水画中的面语言：用笔湿润。用墨上，不同的景物有浓淡需求，墨破色、色破墨。

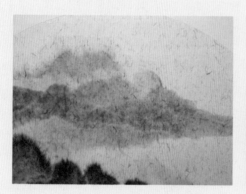

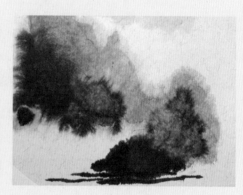

山水技法：勾、皴、点、染是基本技法，其中皴法最为丰富，是山水画中最重要的表现"语言"。随着绘画的发展，为表现山水中山石树木的脉络、纹路、质地、阴阳、凹凸、向背，逐渐形成了皴擦的笔法，是中国画独特的"皴法"。

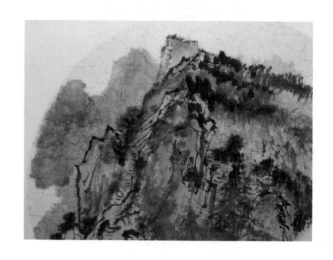

第 1 章

草树篇

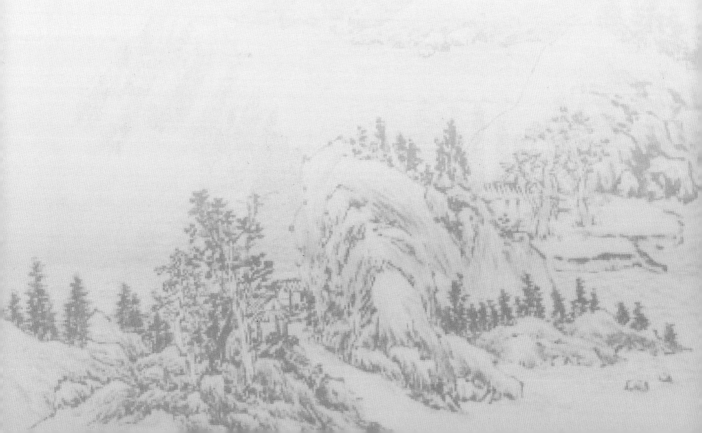

1. 没骨小草

（1）用中号兼毫毛笔，笔尖稍干，蘸淡墨，在调色盘上按压，调墨。

（2）中锋用笔，也可散锋用笔，从上到下画出小草。

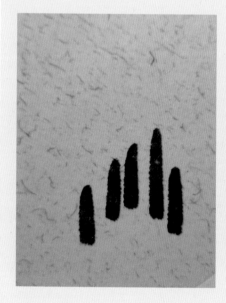
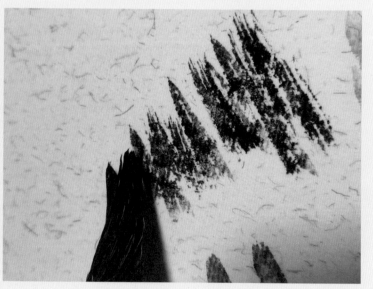

（3）左右、前后连续画出多棵，连成片，注意疏密，远处的小草比近处的墨色要淡一些。

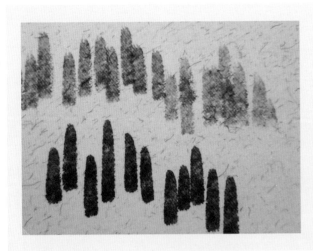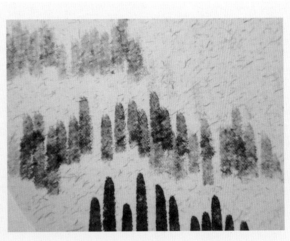

（4）换成大白云笔，调颜色（根据季节或个人喜好），色彩不宜太重。

（5）给小草上色，由近及远颜色逐渐变淡。

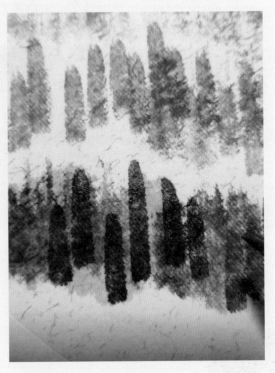

（6）整理画面，落款盖章，完成作品。

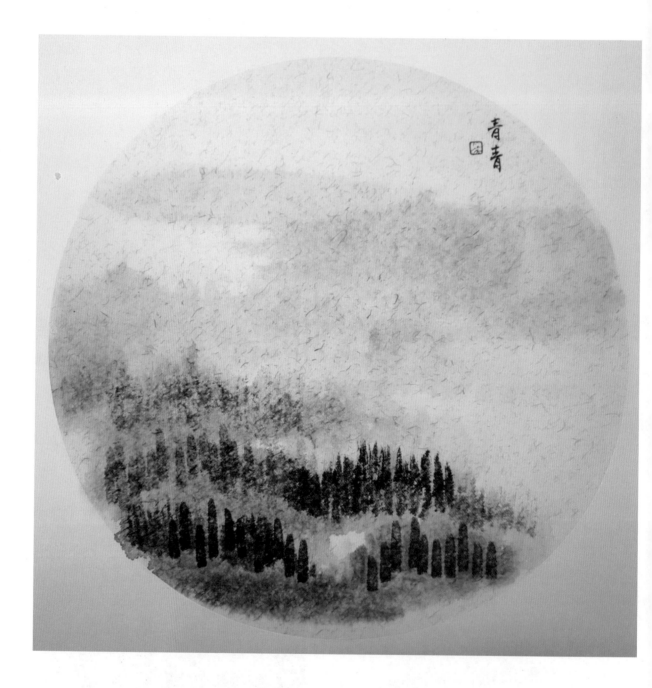

注意：写意画的水墨表现非常重要，要多进行墨的干湿浓淡运用练习。

2. 勾线小草

（1）用中号兼毫毛笔，笔尖稍干，蘸重墨，聚拢笔尖。两笔勾画出小草。

（2）左右、前后连续画出多棵，连成片，注意疏密关系。

（3）远处的小草可以一笔画成，墨色要淡。

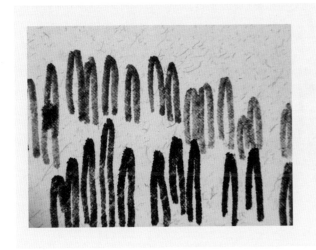

（4）换一支干净的毛笔，填色（可根据季节或个人喜好，一般用石青色或石绿色），由近及远，颜色也逐渐变淡。

（5）用淡墨勾画出土地或水线，在画面稍干时点重墨点，可以是草芽或是胎点。

（6）在墨点上填色（可根据季节或个人喜好，一般用石青色或石绿色）。

（7）可以加上蝴蝶等动物，整理画面，落款后盖章，完成作品。

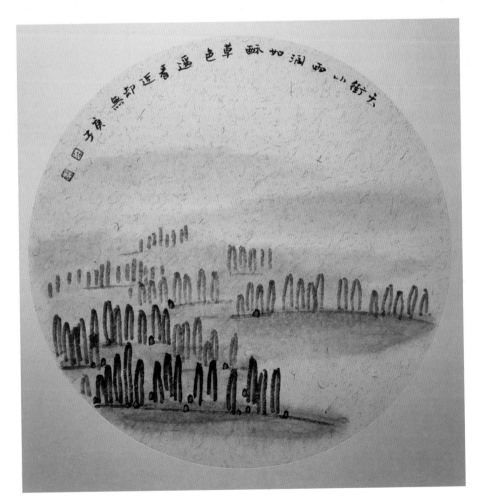

3. 阔叶树

（1）用中号兼毫毛笔，笔尖稍干，蘸淡墨，聚拢笔尖，墨骨或双勾树干。

（2）在主干上画出树枝，要比主干稍细。

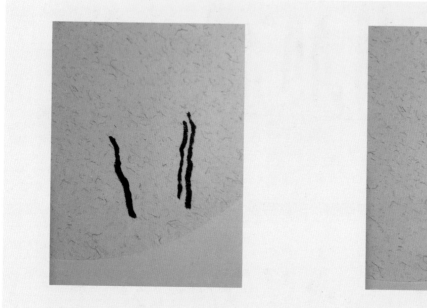

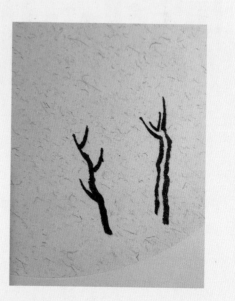

（3）根据阔叶树叶子大的特点，采用双勾的画法表现更好。可根据树种来勾画出不同形状的叶子，初学时叶子不宜过繁，需慢慢体会。

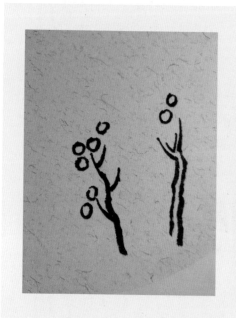

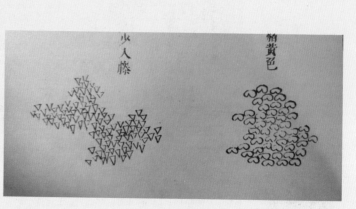

（4）勾画出整棵树的形状，也可以直接在树干上画出叶子，主要是表现对树的感觉。

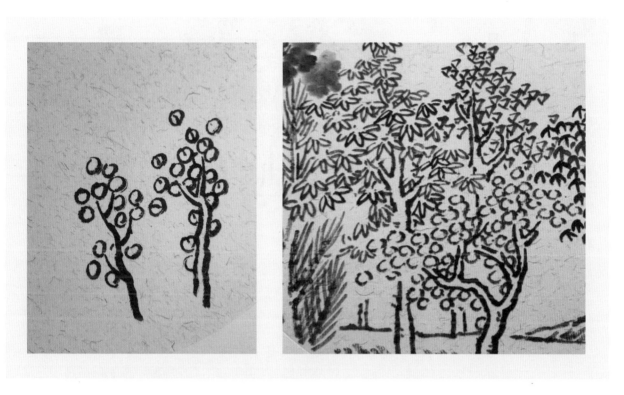

（5）给树干和树叶染色，一般树干用赭石色，树叶可根据季节或树种特点上色，没有固定的颜色。

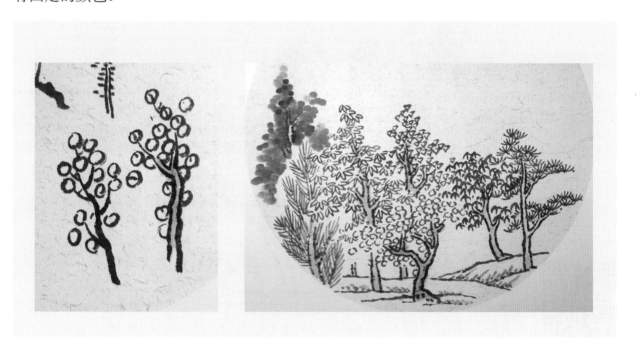

（6）给整棵树染色，并调整树的整体造型。

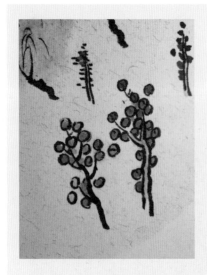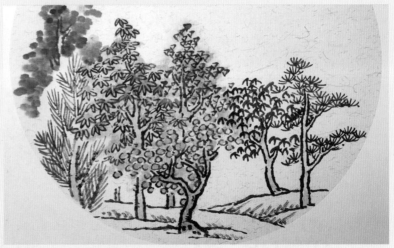

（7）整棵树染色后，调整树的外形。

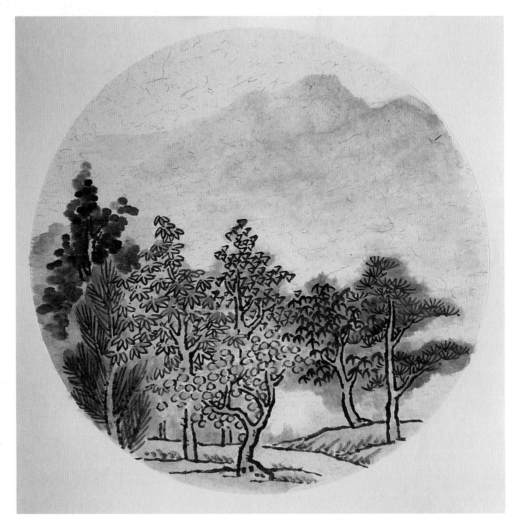

4.　小叶树

（1）用中号兼毫毛笔，笔尖稍干，蘸淡墨，聚拢笔尖，墨骨或双勾树干。

（2）在主干上画出树枝，比主干稍细。

（3）相对阔叶树而言，小叶子可直接用墨点或色点，点在树干、树枝上。

（4）点画出树的形状来，给树干染色。

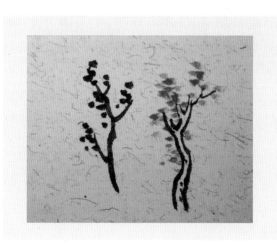

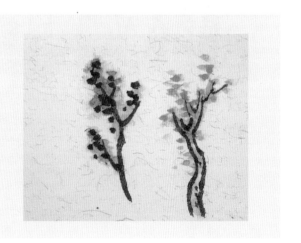

（5）基本的叶子点画技法有胡椒点、个子点、鼠足点等。

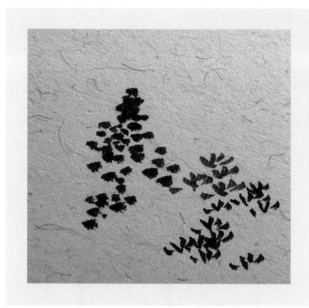
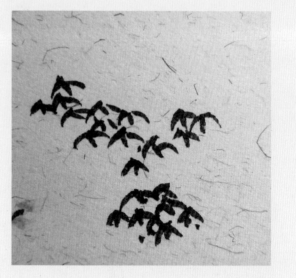

（6）不同的叶子点画技法，能够表示出不同的树种。

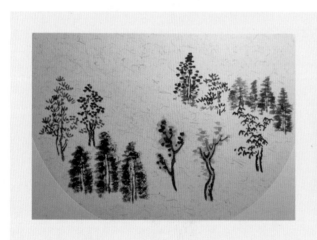
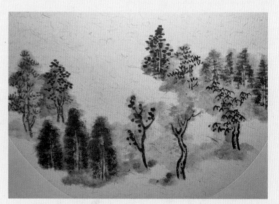

（7）完成作品。

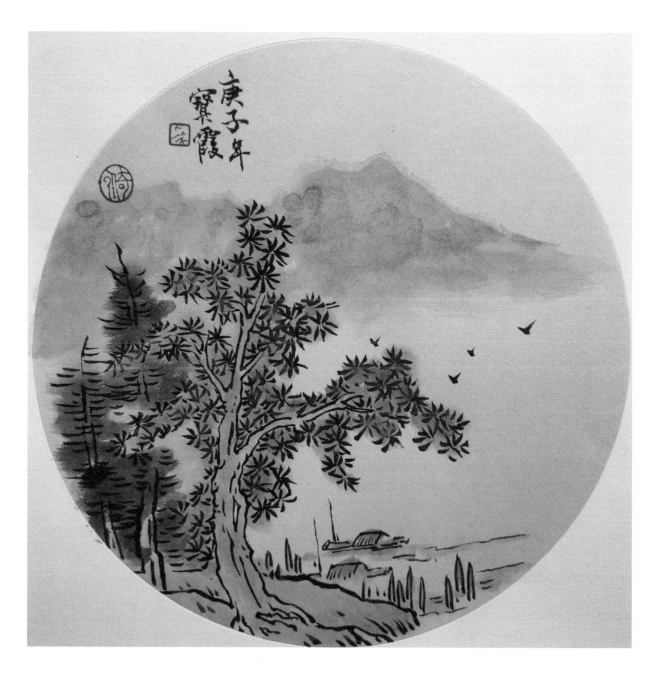

5. 松柏树

（1）用中号兼毫毛笔，笔尖稍干，蘸淡墨，聚拢笔尖，墨骨或双勾树干。　　（2）在主干上画出树枝，比主干稍细。

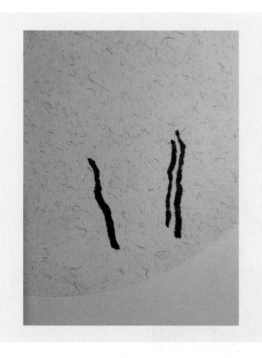 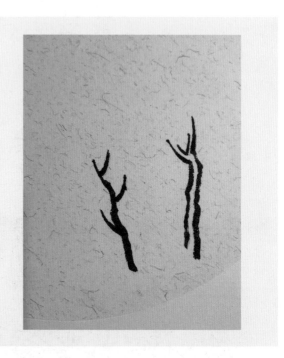

（3）在枝干上画出松针，有伞状的、球状的，还有直接长满树枝的。

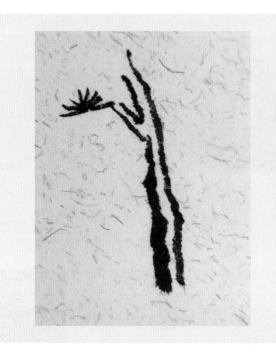 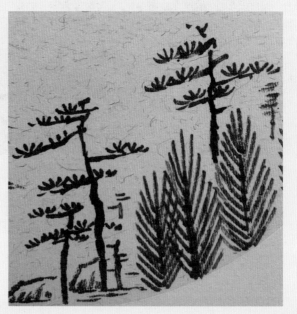

（4）勾画出树的形状，给树干染色。

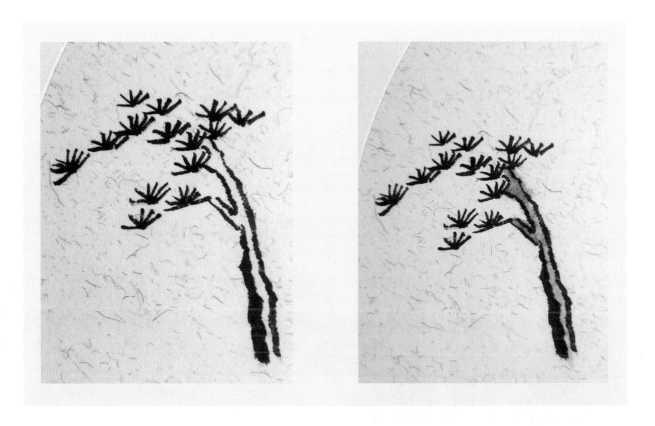

（5）松柏树的树冠一般是青绿色的，主要采用花青色，颜色重的部分可以加一点点淡墨。

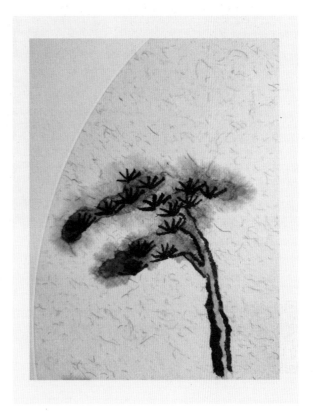

（6）可添画远山、飞雁等，完成整幅作品。

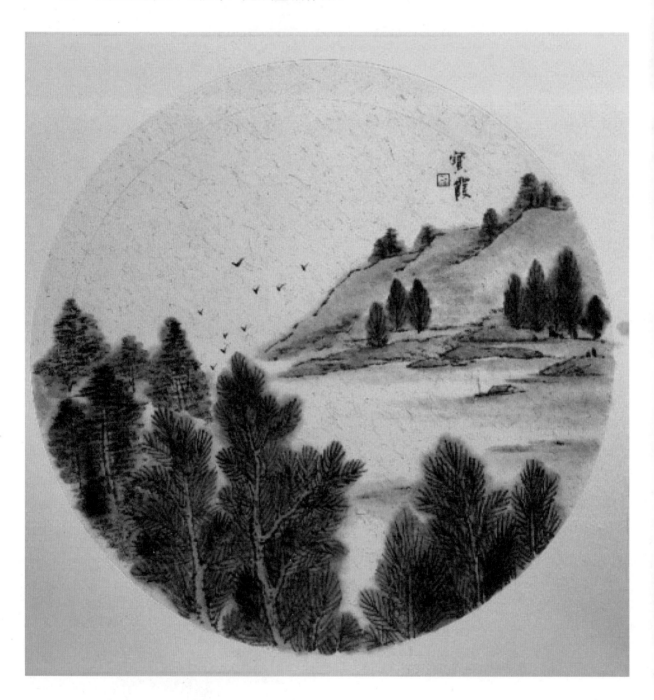

6. 垂柳

（1）用中号兼毫毛笔，笔尖稍干，蘸重墨，用墨骨法画出树干，树干形状多为弯曲状。

（2）在主干上画出树枝，越到尖部越细，墨色也逐渐变淡。

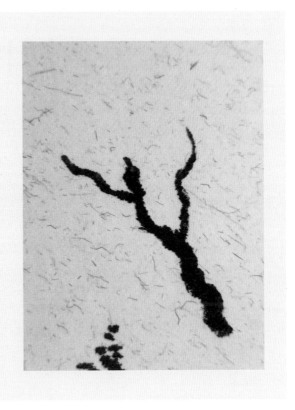

（3）换中号勾线笔，蘸淡墨，在树梢处向下画出柳条。

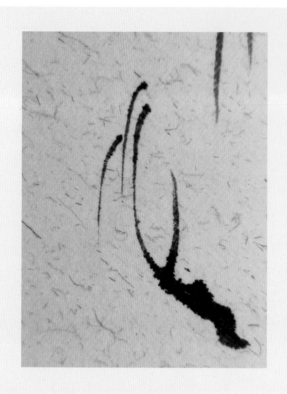

（4）分组画出垂柳的树冠。

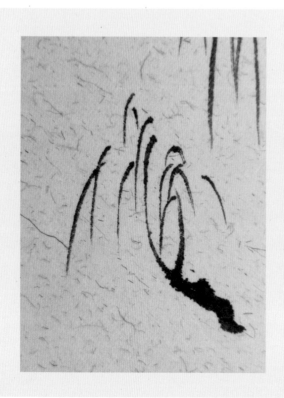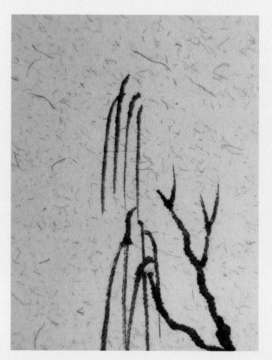

（5）用花青色加藤黄色调出绿色，注意花青色略少，突出春天的嫩黄，再调整树形。

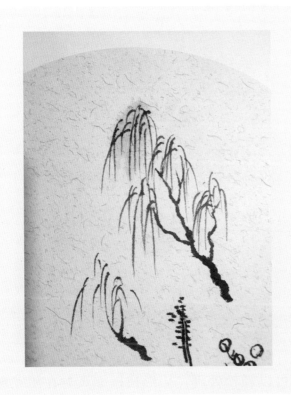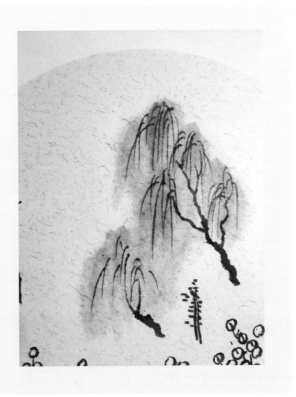

（6）完成作品。

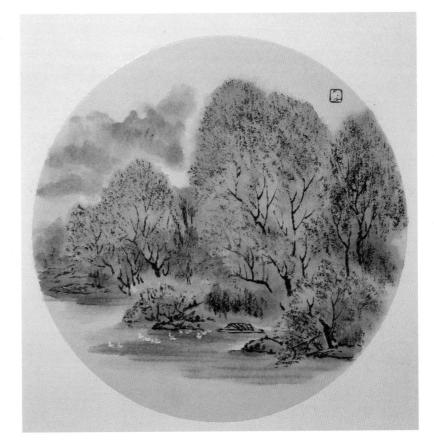

7. 桃树

（1）用中号兼毫毛笔，笔尖稍干，蘸重墨，用墨骨法或双勾法画出树干，主干应略短。

（2）桃树先开花后长叶，添加小枝干时可以轻松处理，Y形枝权如飞舞在团花簇锦中。

（3）换大白云毛笔调成粉色，点画花朵。

（4）近处的花朵多需蘸曙红色，远处的花朵颜色要淡，水分充足。

（5）调整树形，完成作品。

8. 山村春色（树的组合）

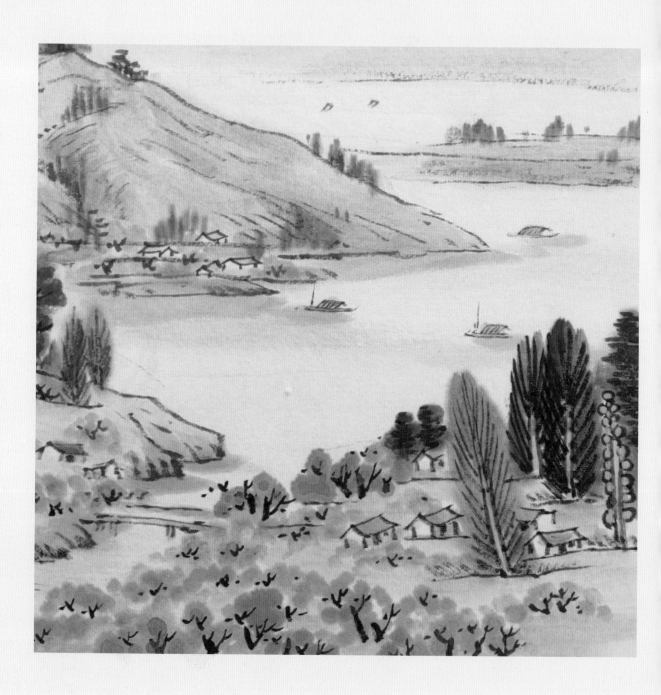

第 2 章

山石篇

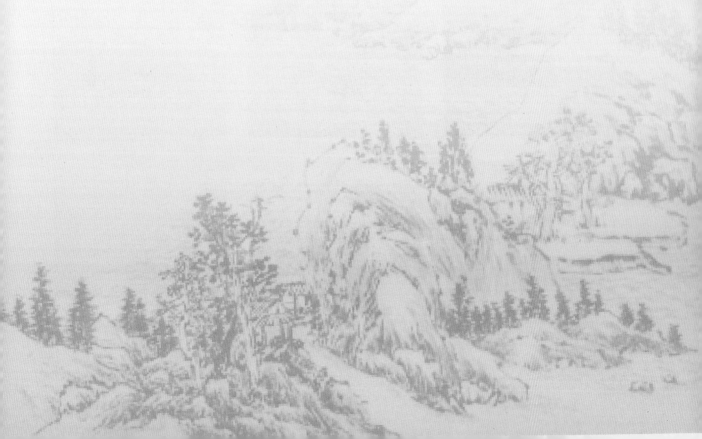

1. 山石画法（勾勒轮廓）

（1）选用兰竹毛笔，蘸墨稍干，中锋用笔，勾勒出石头的形状。注意石分三面，表现出山的凹凸、阴阳和立体感。

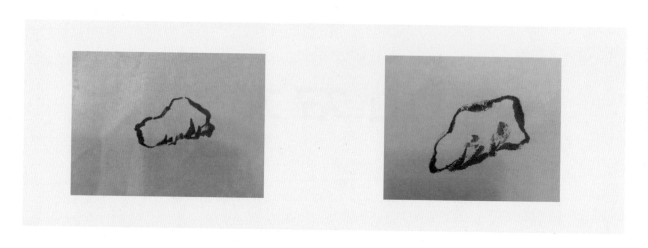

（2）用同样的方法，画出多个石头的组合，注意前后遮挡关系。下笔要灵活，落笔有分量，行笔顿挫有变化。

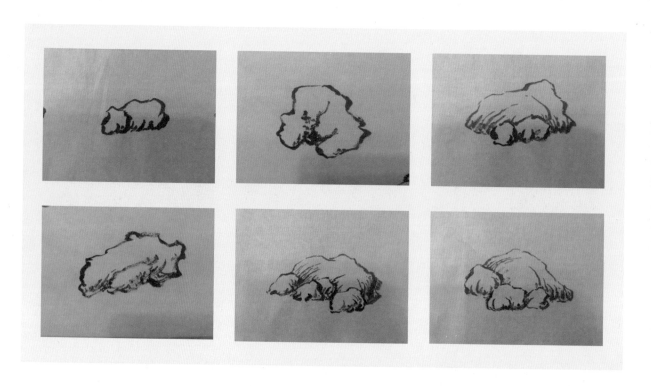

（3）石头组合形式。石头不是孤立存在的，当画面中出现多个石头时，石头的大小、形态各不相同，要有聚散变化。

小石之间的大石

大石之间的小石

（4）平坡山头，就是倾斜角度不大的坡地。山石倾斜的地方要采用皴擦的画法，画出凹凸、明暗质感，平坦的地方用留白的方式来表现。

（5）山峰的高耸、峻峭、宏伟，在绘画时要把握好山峰的高低层次和气势。山石由近及远、由低到高，层层递进，再画出山峰的形态。山峰要有山脊，呈拱形，落笔需大胆，小心修饰，多用变化的笔墨练习。

（6）山峦就是连绵且小而尖的山，山峦起伏变化，在绘画时要注意表现出深浅不同的墨色。山峰的形态要相互穿插，分出前后层次。

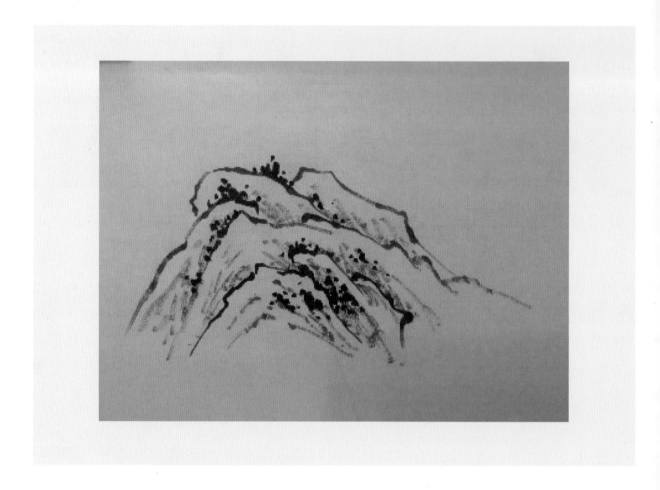

注：石是山的基础，山是石的组合，从体量上、气势上层叠起伏，前后掩映，山峰、山峦、平坡各具形态。

2. 山石皴法——披麻皴

（1）选用小号狼毫笔，蘸重墨，中锋用笔，先勾勒出前面山石的外轮廓。

（2）再勾勒出后面的山石，注意前后和大小关系。

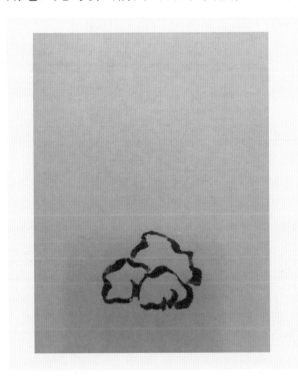

（3）用毛笔的侧锋或干笔在山石上画出长短不一的墨线，如麻绳的感觉，这样画出的线条比较自然生动。

注：披麻皴常用来表现土质山或质地疏松的山，注意用笔灵活、皴擦并用。

3. 山石皴法——小斧劈皴

（1）选用一支小号狼毫笔，中锋用笔，绘画山石的大致轮廓，笔中水分不宜太多。

（2）用同样的方法画出后面山石的轮廓，注意遮挡关系和山石的趋势变化。用笔有提按、顿挫，起笔、收笔。

（3）根据山石的走向和明暗中锋侧锋兼用，用皴擦画法表现出山石的粗糙质感。暗面的皴擦要重一些，使山石的凹凸质感更加自然明显。

注：小斧劈皴画法，运笔多顿挫转折，犹如刀砍斧劈。适合表现质地坚硬、棱角分明的岩石。

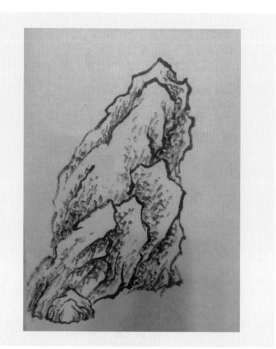

4. 山石皴法——米点皴

（1）选用一支兼毫毛笔，蘸浓墨，笔中要包含水分，以横点点画出近处的山，米点的排列要有大小疏密、高低错落。

（2）采用点和皴的技法，完善远处米点的分布，大米点和小米点并用，以表现山的前后层次。

（3）待米点的墨色稍干后，由近及远，由山脊向两边表现出米点的深浅层次。

注：米点皴是北宋书画家米芾、米友仁父子独创的，即利用水分饱满的墨，横点密集地表现山石，以表现江南山水云雾变幻、烟树迷茫的景象。

5.山石皴法——荷叶皴

（1）选用一支中号兼毫毛笔，蘸浓墨，笔中水分略少，画出近处山峰的轮廓形态。用笔有轻重缓急的不同。

（2）在近处山峰的后面继续绘制远处山峰的轮廓，画出山峰的结构脉络犹如荷叶的筋脉。

（3）进一步完善山峰的形态脉络，需根据荷叶的结构用笔，运笔要有顿挫、转折，注意线条的疏密变化。

注：荷叶皴从山峰的顶部向下屈曲纷披，勾画山石的结构主体就像荷叶的叶脉，所以称为荷叶皴。常用来表现坚硬的石质山峰，经自然侵蚀后，岩石上出现的裂纹。

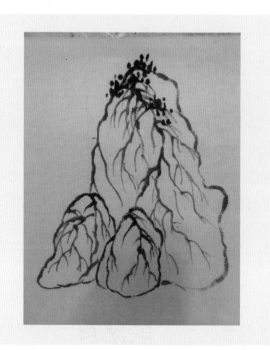

6. 山石苔点

（1）选用一支中号兼毫毛笔，蘸浓墨，笔中水分略少，画出山石的轮廓形态。

（2）在山石上点画苔点，用以表示碎石或植被。

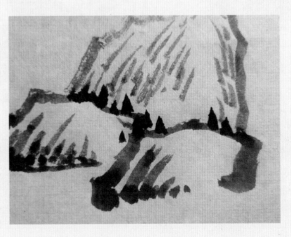

（3）苔点可多可少，可根据画面的需要，多点在山石结构处，或横或竖（同一幅画的画法需一致）。

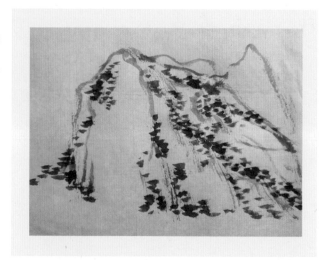

（4）也可以在墨点上再着色，以丰富山石结构和层次。

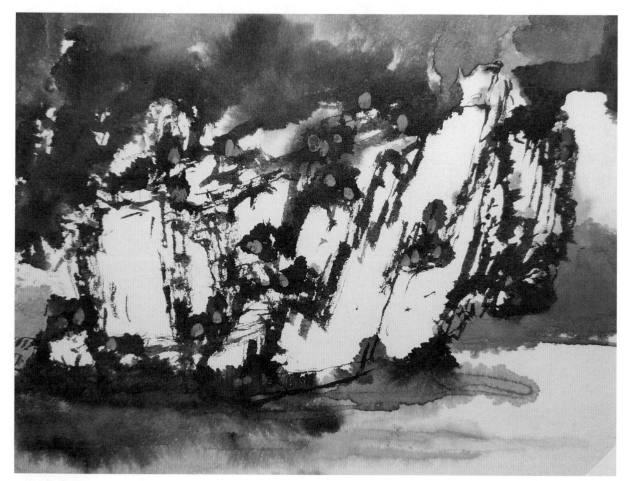

7. 水墨山水

　　水墨山水画，就是用水和墨调配不同深浅的墨色所画出的画。"墨即是色"指墨的浓淡变化就是色的层次变化，"墨分五色"，指缤纷的色彩可以用多层次的水墨色度代替。

　　让我们用前面所学的树的画法和山石的画法来完成一幅水墨山水画吧。

水墨山水组合（一）

　　（1）确定好画面构图，选用一支小号狼毫笔画出近处的树干。树干形态多变，高低错落。

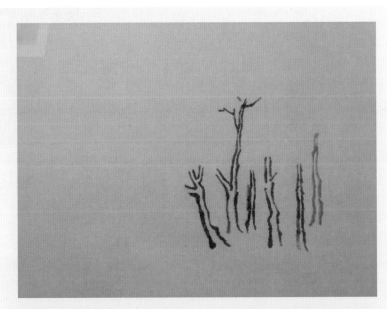

　　（2）用点叶、夹叶的技法表现出不同种类的树，墨色要有深浅浓淡的变化，以体现前后关系。

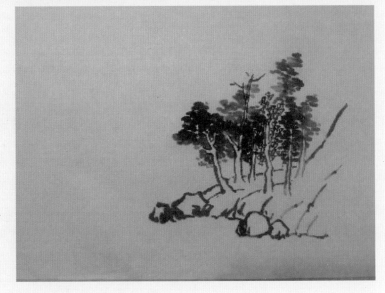

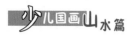

（3）用淡一点的墨色勾画出山石的外轮廓，注意线条干湿要有变化。

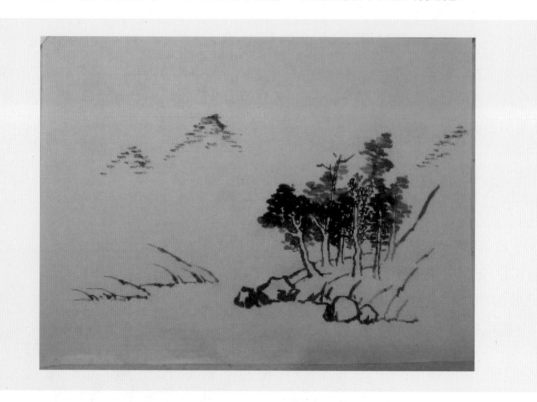

（4）用前面学到的披麻皴技法画出山石的结构，阴阳相背。用米点皴技法表现出湿润的远山。

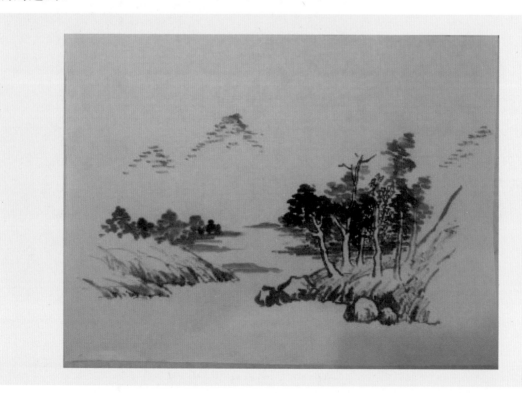

（5）用浓墨点苔点。苔点一般点在山石顶部或山窝处，用来加强山石的结构。调整整体画面，用浓墨点画叶子和土坡上的植被，让整个画面赋有精神。

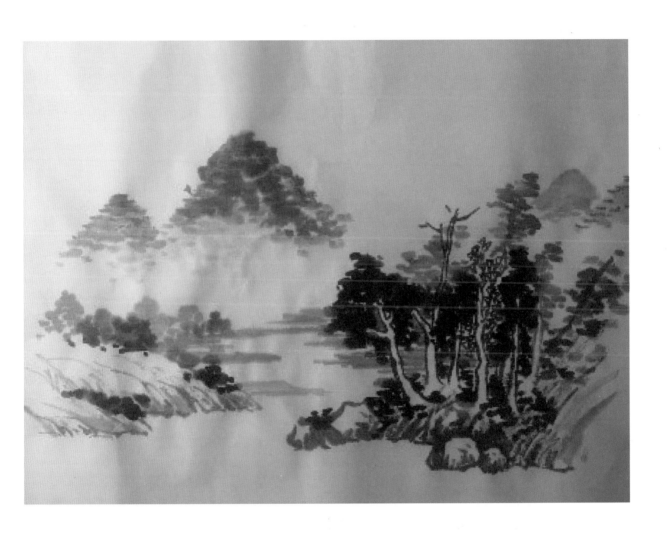

水墨山水组合（二）

（1）确定好画面构图后，选用一支小号狼毫笔画出近处的树干，树干形态多变，高低错落。

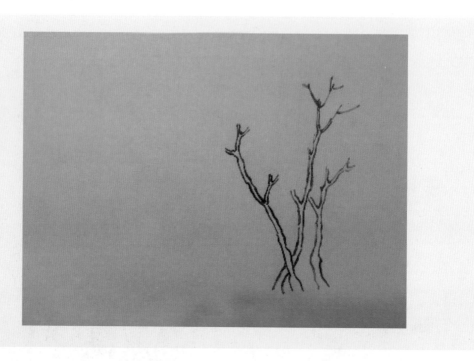

（2）用点叶的技法画出一棵树的叶子，注意以组为单位来画，要有整体性。

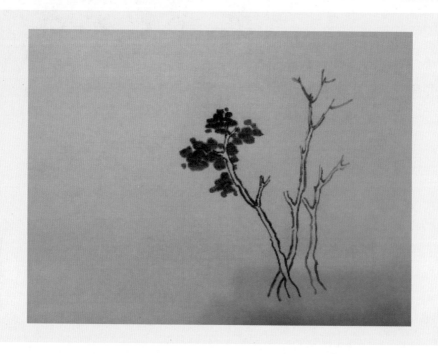

（3）画出树的小树枝，中锋用笔，淡墨，水分较少。

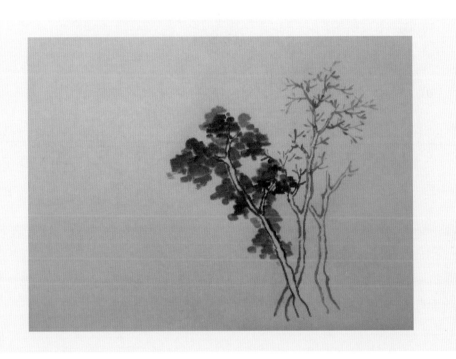

（4）用夹叶的技法画出后面的树叶。三棵树的姿态不同，树叶也不同，变化多姿。

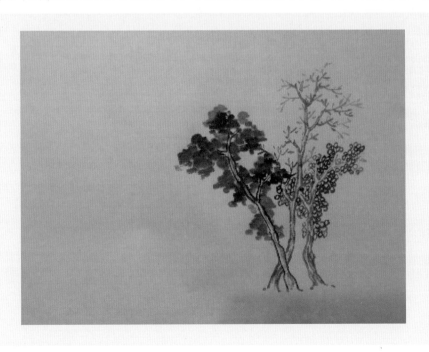

（5）用淡一点的墨色画出山石的外轮廓，注意线条干湿有变化。

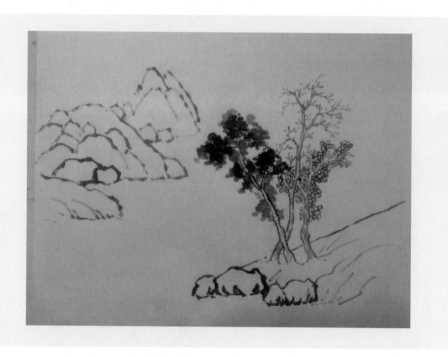

（6）用前面学到的披麻皴技法画出山石的结构，阴阳相背。

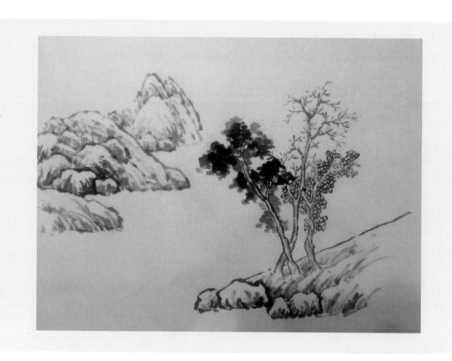

（7）用浓墨点画苔点。苔点一般点画在山石顶部或山窝处，用来加强山石的结构。调整整体画面，用浓墨点画叶子和土坡上的植被，让整个画面精致。

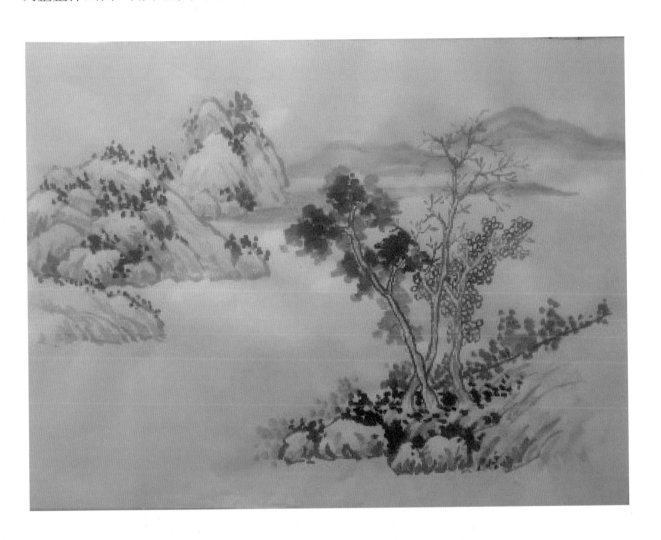

8. 大美河山

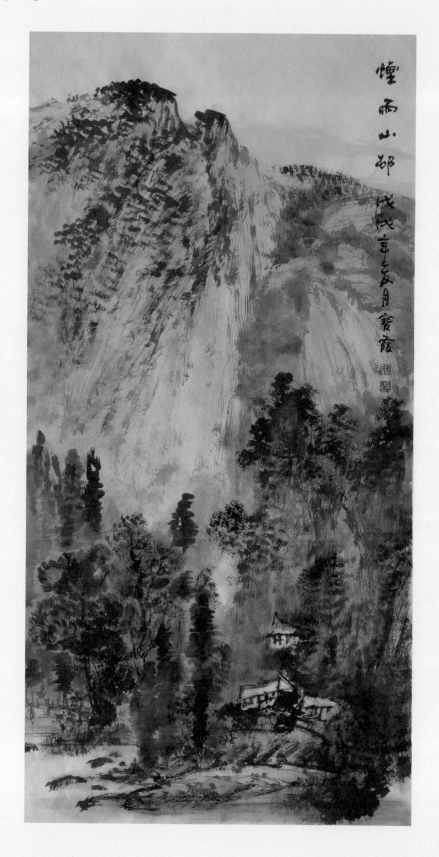

第 3 章

云水篇

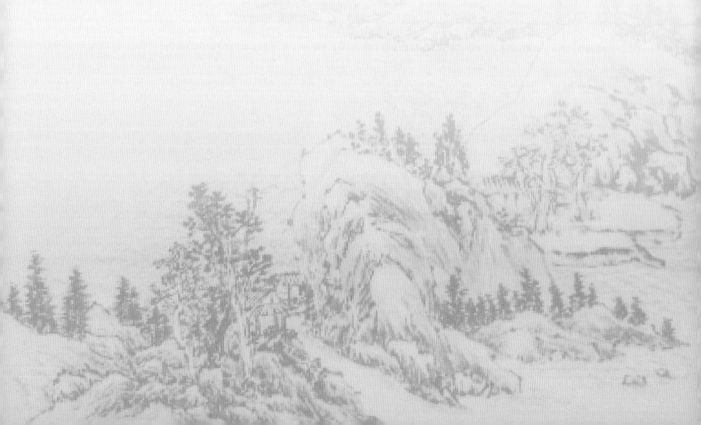

在山水画中，云水可以用留白来处理，也可以画出来。

1. 河湖

（1）用小白云毛笔，蘸淡墨，在吸水纸上将笔尖水分吸收一部分。

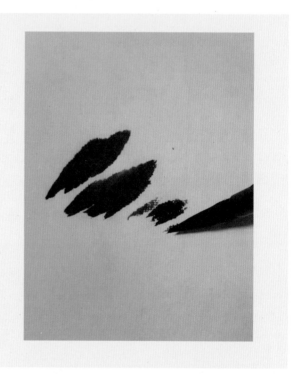

（2）小山形用水线画法：中锋用笔，画出山形。

（3）上下连续落笔，或连或断，有波光粼粼的感觉。

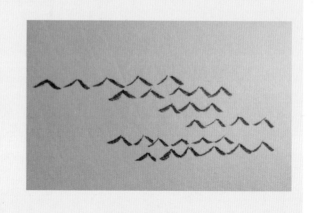

（4）网状水线画法：中锋用笔，从左向右画出一条水纹。水波小线则平，大线弯曲度大。

（5）用同样方法画出第二条水纹，注意弯曲部分的呼应关系。

（6）可在水波间略施淡彩。

2. 瀑布

（1）白云笔稍干，蘸墨（根据画面需要调整浓淡），从山石、树木之间画出瀑布。

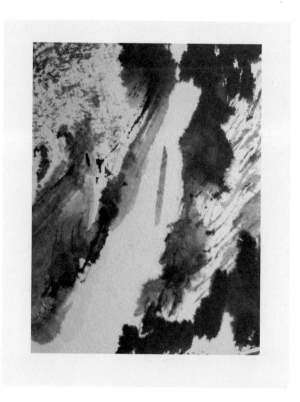

（2）根据水源以及山势，可长或宽，也可以多笔画出，但是不要反复涂抹。

（3）可画一组，注意之间的高低、长短关系。

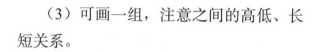

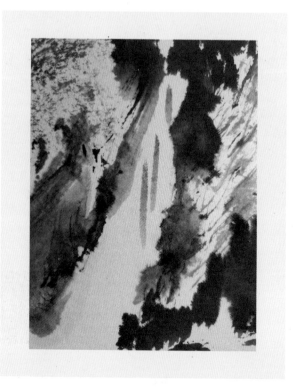

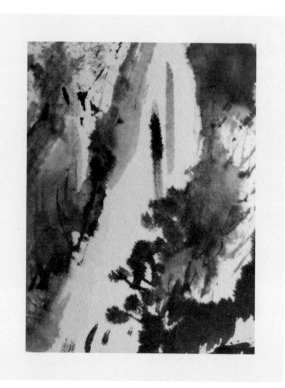

（4）山脚的小瀑布，可以在石与石之间用点墨表示。

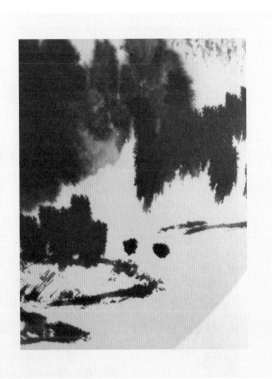

（5）勾画水纹，中锋行笔，稳而不僵。

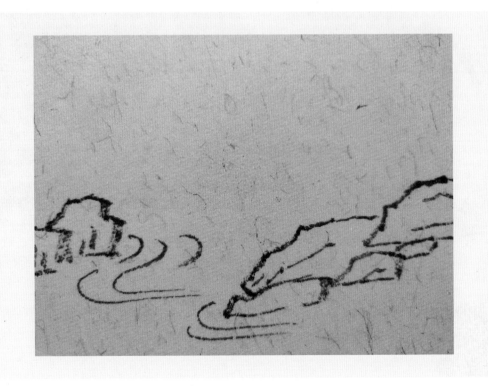

（6）略施淡彩（以花青色为主）。

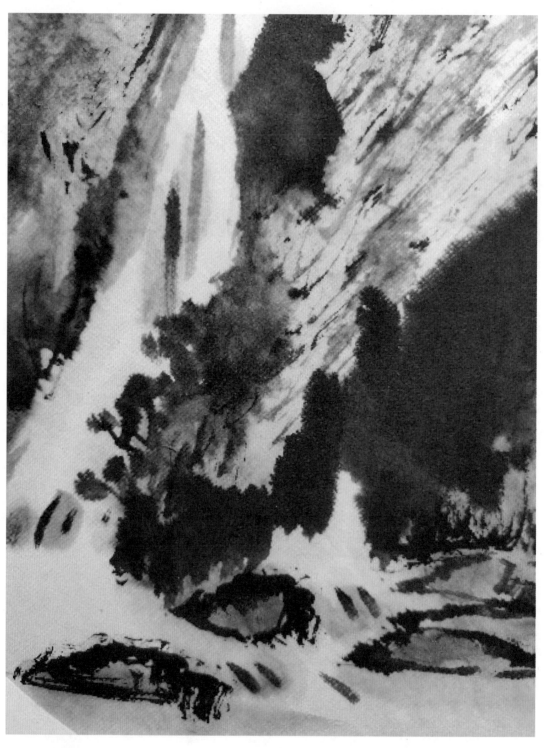

3. 云雾

（1）勾线云雾，勾线笔蘸淡墨，中锋行笔，在需要的地方勾画出云彩。

（2）初学时不要着急，先从短线练起，控笔能力要多练习。

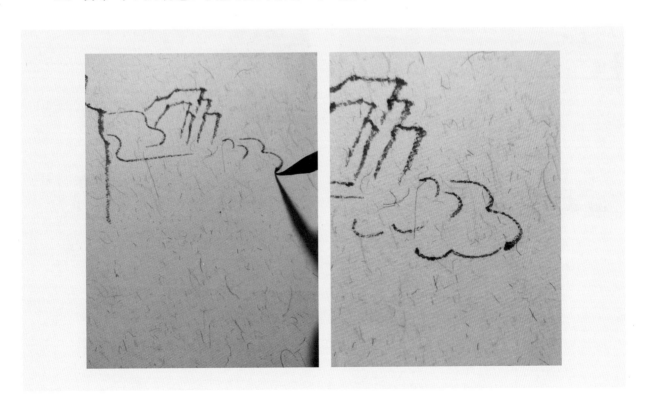

（3）根据云朵在画面中的面积可以用弧线、直线组合完成。

（4）散笔云雾，用大白云蘸淡墨，在吸水纸上将笔头拧散。

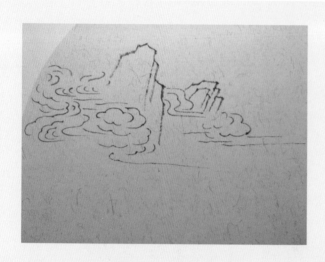

（5）在云雾处，轻点成云雾状，根据需要点出层次。

（6）调淡墨，可以根据画面需要，直接画出云水。

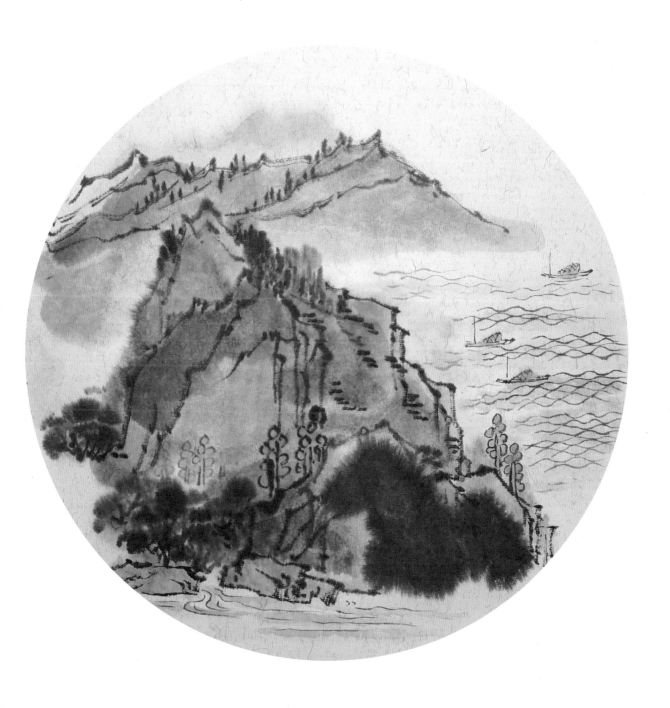

第 4 章

山水构图

郭熙在《临泉高致》一书中提出三远法，分别是：高远法、平远法、深远法。由山下仰望高山为高远法，由空中俯视高山为平远法，由山前望向后山为深远法。

1. 高远法

（1）高远，就是"自山下仰望山巅"，反映出巍峨宏伟的山势，表现山峰的高大。

高远法示意图

（2）本幅画采用的是高远法构图，表现出山势的高大雄伟。在绘制时，先由前至后，画出山势的轮廓。用深浅不同的墨色皴擦出山石的明暗关系，再用小斧劈皴表现出山石的险峻。

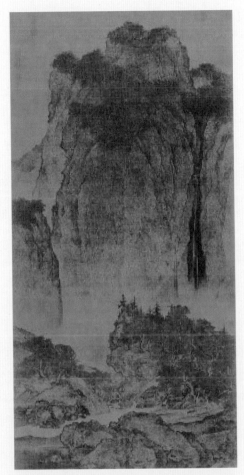

《溪山行旅图》范宽　高远法　北宋

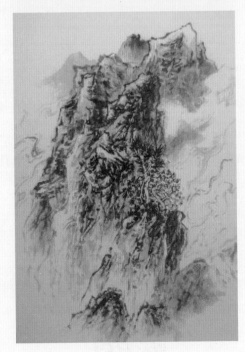

2. 深远法

（1）平视角度多处于画作的上端，好似小鸟向下俯看的感觉。画面景物从前到后一览无余，有一种空间深远的意境。

（2）深远，就是"自山前而窥山后"。

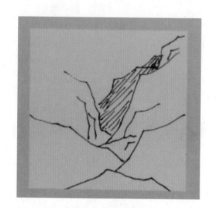

深远法示意图

（3）本幅画以重山复岭、密树深溪等景象交替组合增加山势的深度。溪流蜿蜒曲折流向画面远处，山势高低错落加强了空间感。深远法的使用很好地表现出山水意境。

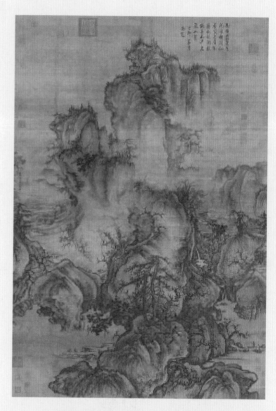

《早春图》郭熙　深远　宋代

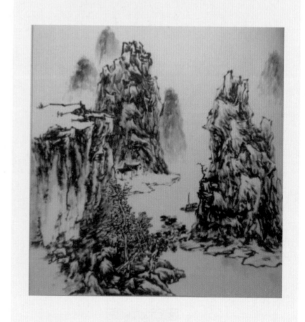

3. 平远法

（1）平远法就是要画出一马平川的感觉，风景多是随着平视角度慢慢推远，且表现出左右辽阔的空间感觉。

（2）平远，"自近山而望远山，谓之平远。"。

平远法示意图

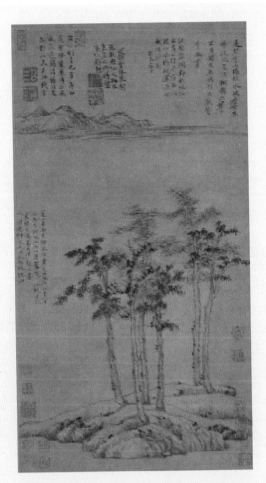

《六君子图》倪瓒　平远法　元代

（3）本幅画使用的是平远法。画中近景是山和树木，中景是水面，远景是连绵起伏的群山。在绘制时，可以先画前景，再画中景，最后画远景。三段式章法是平远法的特点。

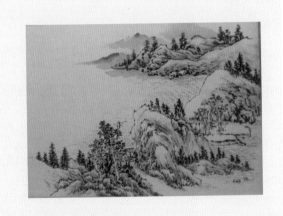

4. 扇面山水创作

（1）选用兰竹笔，蘸重墨，稍干，勾勒出山的轮廓。

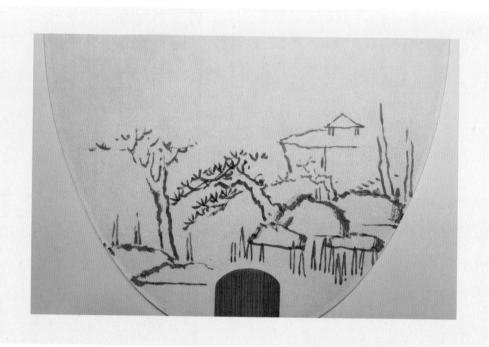

（2）淡墨，稍干，皴出山树石的结构。

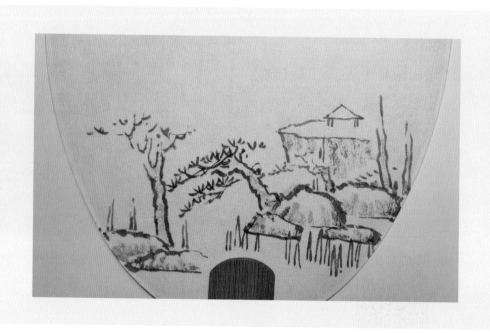

（3）用点点画出树冠、树叶等。

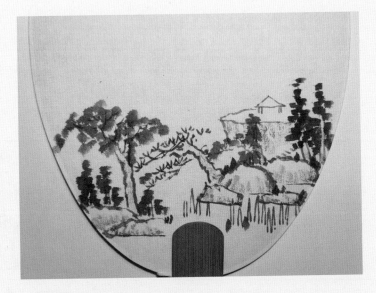

（4）在山石根部、树干处染赭石色（稍淡）。

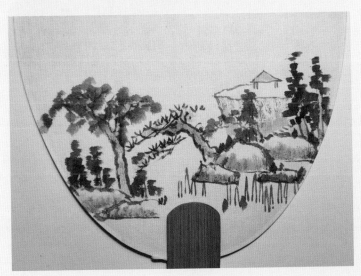

（5）石头顶部或山尖处染石绿色或石青色。

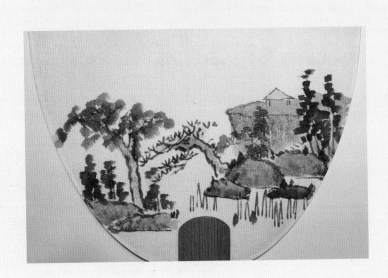

（6）为草、树、屋舍等染色。

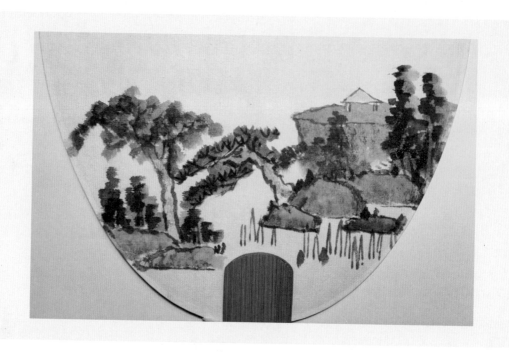

（7）用湿染法，调淡花青色，染出远山的形状。

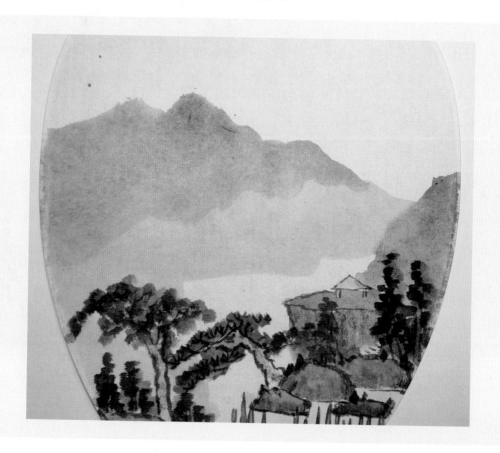

（8）近处的山可以在染出形状后再进行勾形，完成点树或苔点。签字落款，完成作品。

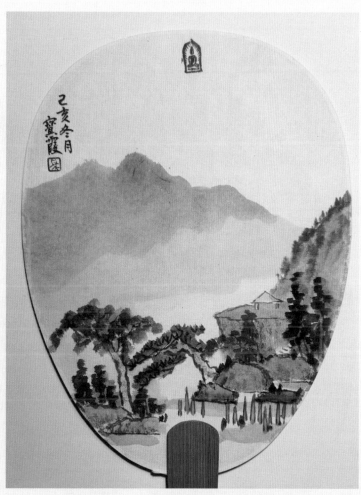

5. 作品欣赏

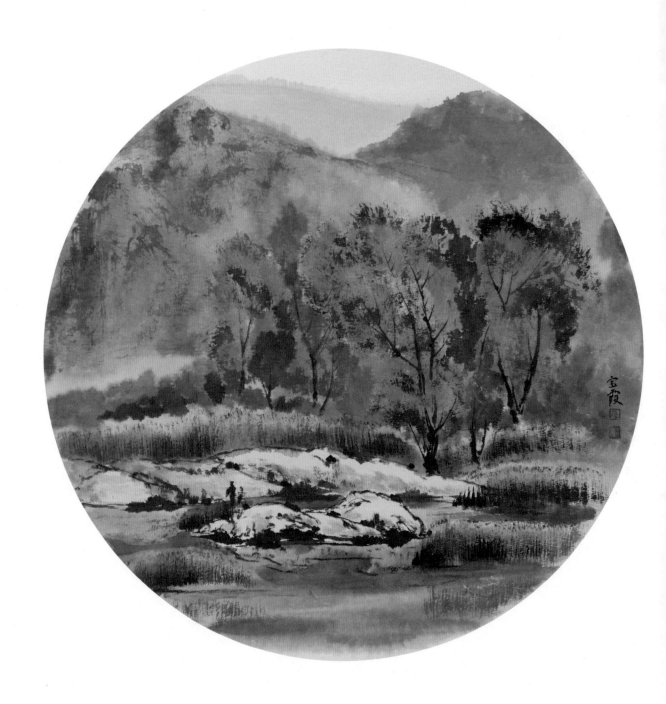

《春绿》50cm×50cm，卡纸

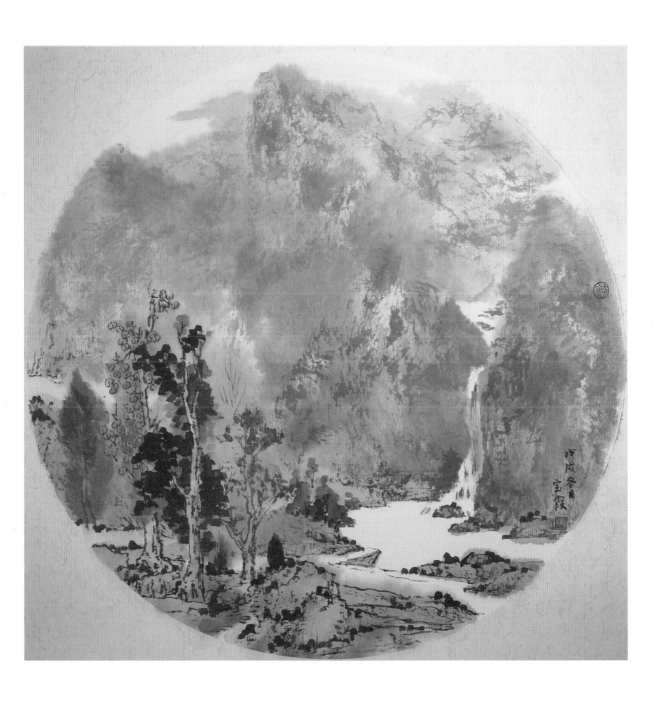

《夏日》50cmX50cm，卡纸

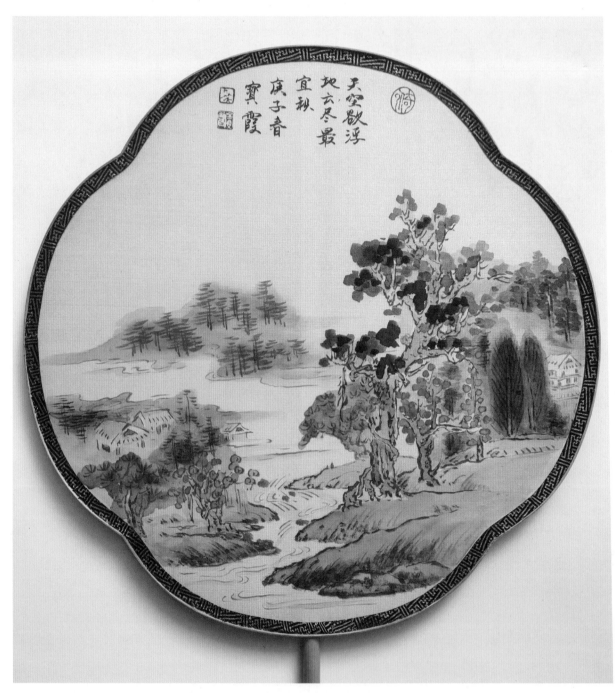

《秋色》，团扇，绢面

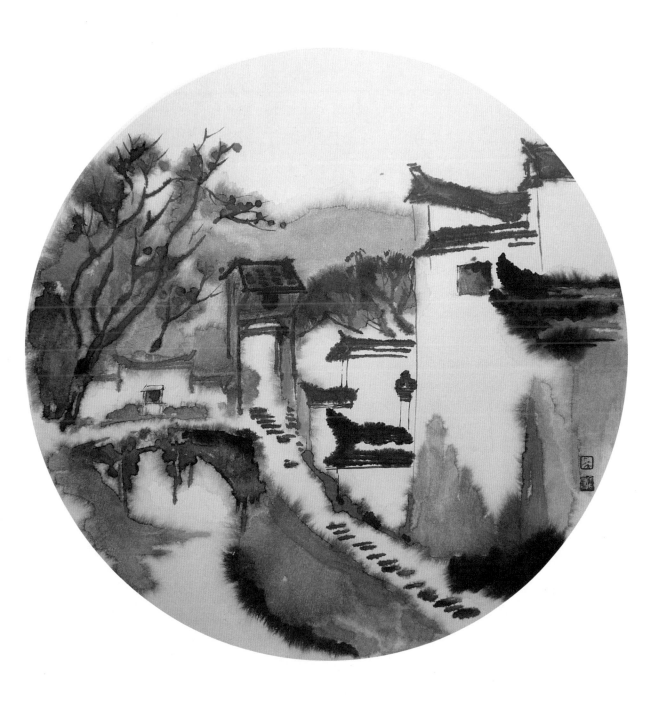

《山村》30cmX30cm，卡纸

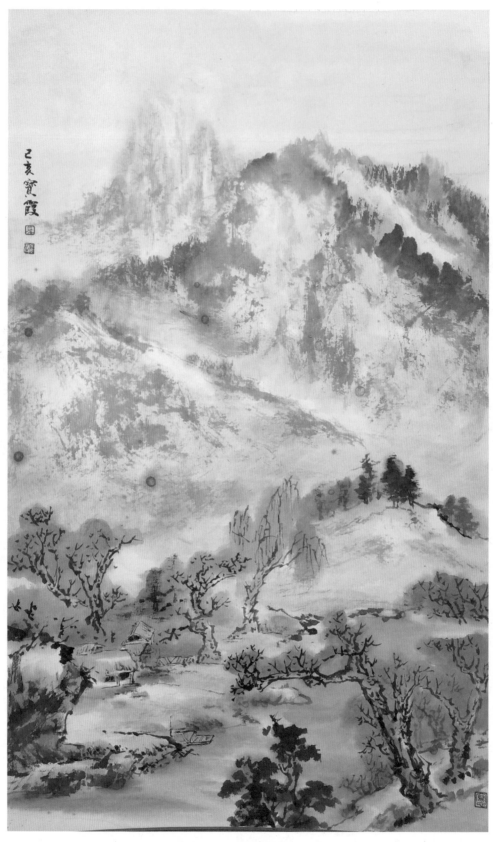

《冬雪》49cmX69cm，卡纸